윌렘 드 쿠닝

WILLEM DE KOONING(MoMA Artist Series)

일러두기

앞표지의 그림은 〈여인(I)〉로 자세한 설명은 21쪽을 참고해주십시오.

뒤표지의 그림은 〈해적(무제 II)〉로 자세한 설명은 57쪽을 참고해주십시오.

이 책의 작품 캡션은 작가, 제목, 제작 연도, 제작 방식, 규격, 소장처, 기증처, 기증 연도 순으로 표기했습니다.

규격 단위는 센티미터이며, 회화의 경우는 '세로×가로', 조각의 경우는 '높이×가로×폭' 표기를 원칙으로 삼았습니다.

윌렘 드 쿠닝
Willem de Kooning

캐럴라인 랜츠너 지음 │ 고성도 옮김

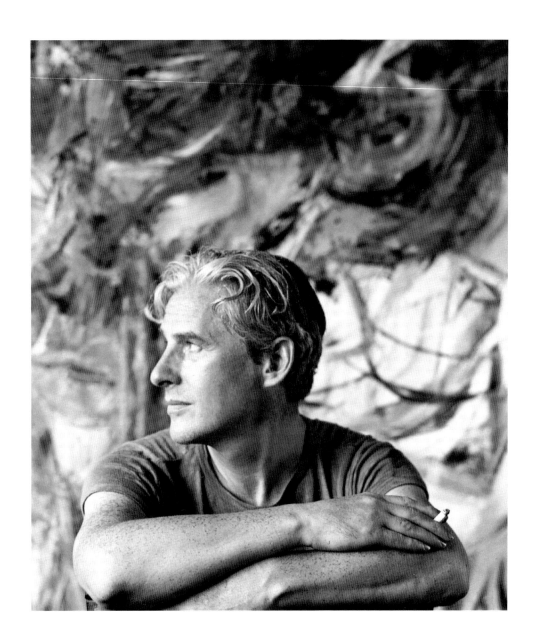

윌렘 드 쿠닝, 1953년

사진: 한스 나무스
애리조나 대학교 예술 사진 센터, 투산

이 책은 뉴욕 현대미술관이 소장한 윌렘 드 쿠닝의 회화, 소묘, 판화 120점 가운데 선별한 열 점을 소개한다. 뉴욕 현대미술관은 1948년 드 쿠닝의 작품 중 최초로 〈회화〉(16쪽)를 소장하게 됐는데, 직전에 열렸던 드 쿠닝의 첫 회고전에서 소개된 작품이었다. 1953년 드 쿠닝은 자신의 '여인' 연작을 처음으로 선보이며 반향을 일으켰고 뉴욕 현대미술관은 즉시 〈여인(Ⅰ)〉(20쪽)을 구매한 데 이어, 1955년에는 〈여인(Ⅱ)〉(23쪽)도 컬렉션에 포함시켰다. 드 쿠닝에 대한 지원은 이후로도 계속 이어졌고, 1969년 미술관은 그가 제작한 1930년에서 1966년 사이의 작품을 대상으로 첫 대규모 회고전을 열기에 이르렀다. 큐레이터 토머스 B. 헤스는 그를 "과거에도 그랬으며 지금도 마찬가지로, 금세기 중반 현존하는 가장 중요한 화가"라고 평했다. 28년이 흐른 1997년, 미술관은 1981년에서 1987년 사이에 제작된 마흔 점의 회화로 전시회 〈윌렘 드 쿠닝: 1980년대 회화들〉을 열었다. 2011년 가을에는 드 쿠닝의 작품을 다룬 대규모 회고전을 열기도 했다. 이 책은 뉴욕 현대미술관이 소장한 주요 작의 작가들을 다룬 시리즈이다.

차 례

발렌타인

Valentine

1947년

적극적이지만 과하지 않은 이 소품은 1948년 봄 뉴욕의 찰스 이건 갤러리에서 열린 드 쿠닝의 첫 개인전에 전시된 열 점의 작품 중 하나이다. 마흔네 살의 나이에 '추상표현주의자'로 알려진 화가들 무리에서 이미 선도적인 역할을 하고 있던 드 쿠닝의 데뷔는 상당히 늦은 편이었다. 그의 등장은 미술계에 내린 단비와도 같았다. 비평가인 클레멘트 그린버그는 "그렇게 독특한 작품이 어떤 조짐도 없이 우리 앞에 갑작스럽게 나타났다는 사실을 믿기 어려울 정도다."라는 말로 자신의 느낌을 표현했다. 그린버그는 다행스럽게도 작가가 늦게 등장했기 때문에 "반복적으로 '가능성'만 보여주는 시기를 이미 극복했다."고 평했다.

　　〈발렌타인〉은 이건 갤러리 전시회에서 선보였던 흑백 회화들보다

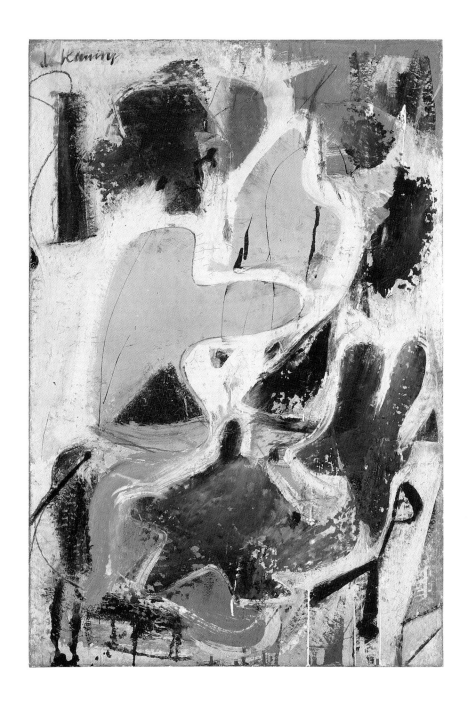

발렌타인, 1947년

종이를 바른 보드에 유채 및 에나멜
92.2×61.5cm
뉴욕 현대미술관
기퍼드 필립스 부부 기증, 1969년

작고 눈길을 덜 끄는 작품이었지만, 오히려 지친 비평가들을 (전문가들이 빠지기 십상인) 권태로부터 구해내는 역할을 했다. 이 회화가 매혹적인 이유는 고유의 물질성에 있다. 예술품 보존 전문가의 객관적인 분석에 의하면, 작품의 안료에는 "질감을 살려주는 커다란 석영 입자가 포함돼 있어서 부드럽고 매끄러운 느낌과 단단하고 거친 표면을 두루 표현할 수 있다. 작품의 검은 부분에는 윤기가 흐른다". 의도적으로 만들어 낸, 유동적이고 다부지며 조마조마하게 하면서 긴장을 불러일으키는 그림 속 배우와도 같은 이런 효과는 강렬하고 당혹스럽다. 과감하면서도 정밀하게 계산된 회화성은 추상적이면서도 그렇지 않은 무언가를 제공한다. 피부색을 떠올리게 하는 중앙의 분홍색 '하트' 위쪽에 자리 잡은 불안정한 검은색·분홍색·선홍색 모양들은 무언가의 움직임을 나타낸 것으로 보이는데 구체적인 형상으로 식별되지는 않는다. 하지만 아래쪽에 있는 적어도 네 개의, 살짝 얼룩진 윤기를 띤 검은색 형상을 보면 무엇인지 추측할 수 있다. 왼쪽에서 오른쪽으로 시선을 이동하면, 첫 번째 형상은 젊은 여성처럼 보이고, 거대한 두 번째 형상은 스모 선수처럼 보인다. 물갈퀴처럼 생긴 그의 왼쪽 '손'과 맞닿아 있는 형상은 여인상이 조각된 신전의 기둥으로 보이고, 아래쪽으로는 그래피티처럼 그려진 아이가 있다. 관람자의 반응은 당연히 다양할 것이다. 그렇기 때문에 작품의 하단은 '구상적 형태학'이라는 미술적 말하기 방식을 넘어서지 못하고 있다.

역사적으로 드 쿠닝 특유의 구상적 형태학이라는 브랜드는 호안 미로와 파블로 피카소의 작품을 재치 있게 자신만의 방식으로 혼합한 것이라고 볼 수 있다. 이 작품에서 피카소의 존재감은 더욱 도드라진다. 미술사학자 샐리 야드에 따르면, 드 쿠닝은 〈발렌타인〉을 제작하며 "종이 위에서 연속된 이미지"에 깊이 몰두했고, 그 뒤에는 "〈아비뇽의 여인들〉(그림 1)의 홍등가에서 관람자를 바라보는 무시무시한 여성들의 (……) 희미한 형상이 자리 잡고 있다. 드 쿠닝은 특히 오른쪽 두 명의 여성을 포착하는 데 열중했다. 한 명은 노골적으로 쪼그려 앉아 있고 또 한 명은 뒤쪽에서 지켜보고 있다". 야드는 또한 드 쿠닝이 어떻게 여성들의 위치를 다양하게 재구성했는지 지적했다. 예를 들어 '노골적으로 쪼그려 앉은 여성'의 경우 어떤 스케치에서는 정면을 바라보고 있었고 다른 스케치에서는 뒤쪽을 향해 있었다. 이런 점을 염두에 두면, 이 여성들에게 관심을 가졌던 드 쿠닝이 그들의 희미한 형상을 〈발렌타인〉에 포함하려 했을 거라는 가정을 해볼 수도 있다. 작품 오른쪽의 손을 든 여인상 기둥처럼 보이는 형상은 피카소 그림의 오른쪽 위에 있는 매춘부의 반전된 실루엣으로 읽히며, 드 쿠닝의 스모 선수는 쪼그려 앉은 여인의 수정판이라고 할 수 있다. 1947년에서 1948년 사이 드 쿠닝이 개인적으로 어떠한 풍파에 시달려 〈아비뇽의 여인들〉의 다섯 명 여성들 중 가장 기괴한 두 여성에게 관심을 기울이게 되었는지는 알 수 없다. 하지만 그림을 제작하는 과정에 분노와 좌절이 개입되었다면, 그러한 감

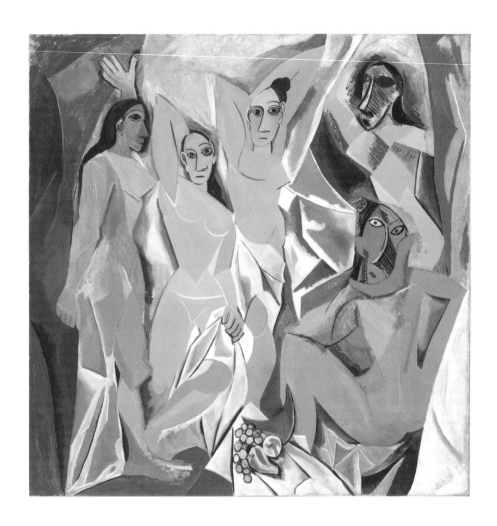

그림 1 **파블로 피카소**(스페인, 1881~1973년)

아비뇽의 여인들Les Demoiselles d'Avignon, **1907년**

캔버스에 유채, 243.9×233.7cm
뉴욕 현대미술관
릴리 블리스 유증, 1939년

그림 2 **우편함**Mailbox, **1948년**
종이를 바른 카드보드에 유채·에나멜·목탄
59.1×76.2cm
개인 소장

정은 작품의 점잖은 제목과 완전히 상반된다. 전시회 개막 전날 밤, 중개인과 드 쿠닝, 그의 아내 일레인이 제목을 결정하기 위해 만났다. 제목과 작품 사이에 시각적 연관성이 전혀 없었기 때문에, 드 쿠닝이 흡족해했던 〈우편함〉(그림 2)의 제목과는 다르게, 〈발렌타인〉이란 제목은 왼쪽 중앙의 도드라진 하트 모양에 대한 반응으로 선택되었을 가능성이 크다. 관람객들이 도드라진 분홍빛 '발렌타인'에 주목할 거란 사실이 제목을 정한 이들에게도 의심의 여지 없이 명확하게 보였을 것이다.

회화

Painting

1948년

1948년 봄에 열린 드 쿠닝의 첫 개인전은 대단한 충격을 안겨주었고, 그해 가을에는 〈회화〉에 사람들의 관심이 집중되었다. 전시회가 막을 내린 여름 무렵, 존재감을 드러내기 위해 애쓰던 뉴욕의 예술가들 사이에서 두각을 보인 드 쿠닝의 명성은 문화계 엘리트들에게까지 확산되었다. 1948년 가을 뉴욕 현대미술관은 〈회화〉를 구매했고, 얼마 후《라이프》지는 '오늘날의 낯선 미술을 분석하기 위한' 대규모 대담을 열었다. 열다섯 명의 참가자 중에는 미술사학자 마이어 샤피로, 미술관 디렉터 제임스 존슨 스위니, 프랜시스 헨리 테일러, 작가 올더스 헉슬리, 미술비평가 클레멘트 그린버그도 포함돼 있었다. 당시의 대담을 다룬《라이프》의 기사에 따르면, "드 쿠닝이 〈회화〉를 통해 무엇을 말하려 했

회화, 1948년

캔버스에 에나멜 및 유채, 108.3×142.5cm
뉴욕 현대미술관
1948년 구매

나?"라는 사회자의 질문에 그린버그는 "작품에 함축된 불안과 근심은 중요하지 않다."라고 말한 뒤 "그림에 담긴 정서는 관람자인 내게 엄청난 감정을 불러일으켰다. 어떤 감정인지 구체적으로 말할 수는 없지만 마치 베토벤의 4중주처럼 마음을 깊이 휘저은 것은 분명하다."라고 밝혔다.

　　드 쿠닝 역시 틀림없이 《라이프》의 기사를 읽었을 것이고, 고전음악의 애호가이자 자신의 작품이 '다층적'으로 읽히길 바란 작가였기 때문에 그린버그의 해석이 반가웠을 것이다. 〈회화〉에 담긴 이미지가 무엇인지 알고 있는 작가만의 특권 때문에 해석을 읽는 즐거움이 더 컸을 것이 자명하다. 드 쿠닝의 친구 토머스 B. 헤스는 "흑백 추상화는 (……) 다른 많은 것들 중에서도 방탕한 성의식에 대한 은밀한 추구이다. 그것들은 또한 (……) 순수한 형태의 교류이며, 고공에서 바라본 풍경의 환기이자 (……) 빠른 속도감을 나타내는 형식 안에서의 실험이다. 혹은 이 모든 것을 합쳐, 드 쿠닝 작품에 담긴 모호함의 강점은 바로 포괄성이라고 할 수 있다."라고 했는데, 드 쿠닝뿐만 아니라 누구든지 그의 말에 동의할 수밖에 없다. 다양한 해석을 열어놓은 이 연작의 개방성을 더욱 강조하기 위해, 헤스는 흑백 추상화 중 하나를 작업하면서 작가가 "해상 전투를 그린 17세기 네덜란드 화가"를 떠올렸을 거라는 사실을 언급했다. 그의 첫 번째 해석에 관해 말하자면, 방탕한 성의식은 미술 지식이 없는 관람자들에게만 은밀하게 느껴질 것이다. 만약 〈회화〉를

〈분홍색 천사〉(그림 3)나 〈무제(세 여인)〉(그림 4) 같은 동시대의 다른 그림과 나란히 놓고 본다면, 이미지의 유사성을 즉시 파악할 수 있는데, M, W, J 같은 상징을 엉덩이, 가슴, 사타구니에 반복해 사용한 드 쿠닝의 기법이 특히 두드러진다. 〈회화〉에 묘사된 대체할 수 있는 신체 부위들에는 형상과 배경, 추상과 구상의 구분을 지워버리는, 강한 명암 대조의 혼돈 속에서 서로 충돌하는 회화적 힘이 부여되어 있다.

　　종종 드 쿠닝 자신이 분명히 밝혔듯이, 〈회화〉는 1940년대 후반에 드 쿠닝이 그린 다른 흑백 추상화와 마찬가지로 쉽게 해석할 수 있는 친절한 그림이 아니다. 한 가지 분명한 사실은 실제 연관성과 상관없이 의도적으로 특정 형상을 드러냈다 해도 무엇보다 작품의 주제는 작가의 창작 과정 자체라는 점이다.

그림 3 **분홍색 천사**Pink Angel, **1947년**
　　　종이에 유채
　　　25.4×38cm
　　　개인 소장

그림 4 **무제(세 여인)**Untitled(Three Women), **1948년경**
　　　종이에 유채 및 크레용, 50.8×67cm
　　　프랜시스 레먼 로엡 아트 센터
　　　바서 칼리지, 포킵시, 뉴욕 주
　　　리처드 도이치 부인(캐서린 W. 샌포드, 1940년 졸업생) 기증, 1953. 2. 5.

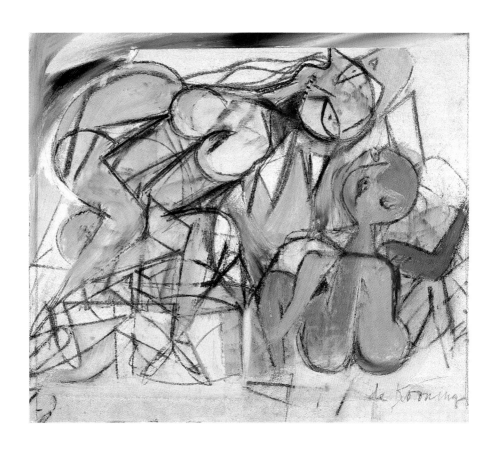

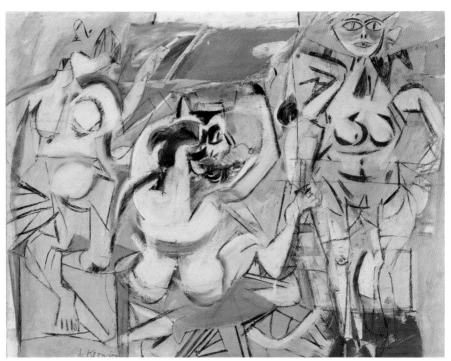

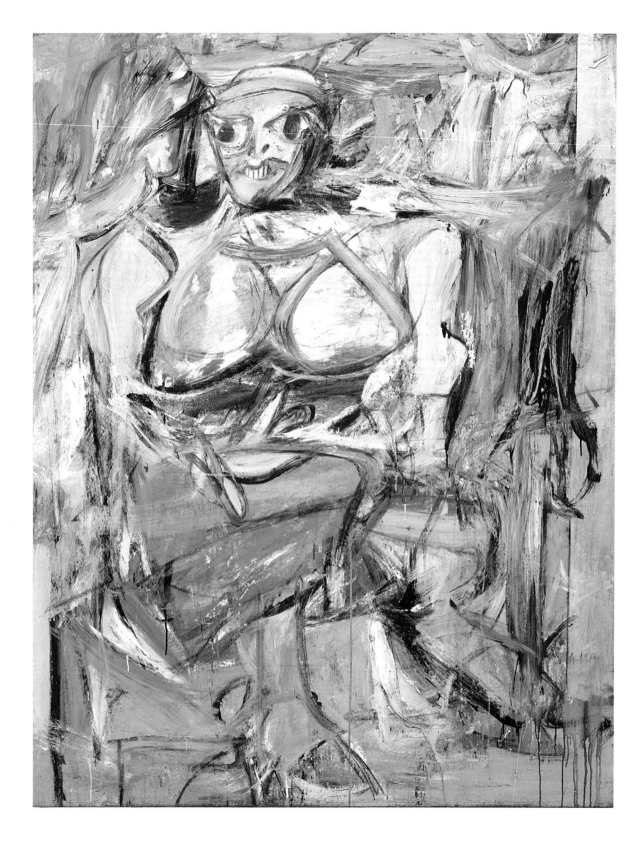

여인(I)
Woman(I)
1950~52년

여인(II)
Woman(II)
1952년

앉아 있는 여인
Seated Woman
1952년

이 세 명의 허깨비 같은 미인들은 1950년대 초반에 등장하며 파란을 일으킨 드 쿠닝의 '여인' 연작의 주인공들이다. 네 점의 회화, 수많은 소묘와 함께 1953년 봄, 뉴욕의 시드니 재니스 갤러리에서 첫선을 보인 이 작품들은 쉽게 흥분하던 당시 예술계에 엄청난 반향을 불러일으켰다. 당시의 상황에 대해 《타임》 지는 이렇게 요약했다. "추상화의 전위병으로서 가장 큰 목소리를 냈고 이에 특별한 자부심을 가졌던" 드 쿠닝이 지난 2년 동안 "누구나 알아볼 수 있는 여성들을 그렸는데 (……) 티에폴로의 바로크 양식 그림에 등장하는 중년 부인들과 비슷하지만, 옷을 전부 입고 있고, 황소 같은 눈, 풍선처럼 부푼 가슴, 뾰족한 치아, 게걸스럽게 미소 짓는 엄청나게 못생긴 형상들이다. 드 쿠닝은 그림에

21

여인(I), 1950~52년
캔버스에 유채, 192.7×147.3cm
뉴욕 현대미술관
1953년 구매

특별한 장치를 부여하지 않았지만, 그림 속 인물들이 무척이나 거친, 20세기 중반 대도시 여성들처럼 느껴지게 만들었다. 추상미술의 지지자 중 몇몇은 드 쿠닝이 두 마리의 말(구상화와 추상화)을 동시에 타려고 했지만 결국 실패했다며 짜증스러운 반응을 보였다."

사실 드 쿠닝은 한동안, 적어도 1940년대 후반의 흑백 연작을 그릴 때부터는 두 마리 말을 타고 승마를 즐겨왔다. 하지만 추상화를 신봉하는 이들은 이 작품들에 감춰진 구상적 이미지를 어떻게 수용하고 음미해야 할까? 또 이 괴물 같은 여성들은 어디서 비롯되어 이 작품에 담기게 됐을까? 시간이 흘러 이 작품들은 드 쿠닝 미술을 상징하는 작품이자, (구상성을 끝내 놓지 않으려 했음에도 불구하고) 유럽 미술의 권력에 최초로 도전한 미국의 사조인 추상표현주의의 명작으로 인식되었다.

시간이 흐르고 미학적 관점이 확장되면서 드 쿠닝의 자매들로 인한 충격은 어느 정도 줄었지만, 그렇다고 해서 당시의 충격이 완전히 진정된 것은 아니었다. 피카소의 유명한 여성들이 바르셀로나 아비뇽 거리의 홍등가에 영원히 머물고 있듯이, 드 쿠닝의 여인들 역시 원래 지니고 있던 근본적인 힘을 유지한다. 1950년대 초반에 그려진 드 쿠닝의 여인들에게 1907년에 그려진 피카소의 명작(그림 1)이 가장 중요한 영향을 미쳤지만 당연히 다른 작품들의 몫도 있다. 서양 미술의 유산을 정확히 인식하고 있던 작가는 "내가 여성을 그리기 시작한 이유는 마네가 〈올랭피아Olympia〉를 그렸듯, 비너스나 올림피아를 그리는 것이 하나의

22

여인(II), 1952년

캔버스에 유채, 149×109.3cm
뉴욕 현대미술관
블란쳇 후커 록펠러 기증, 1955년

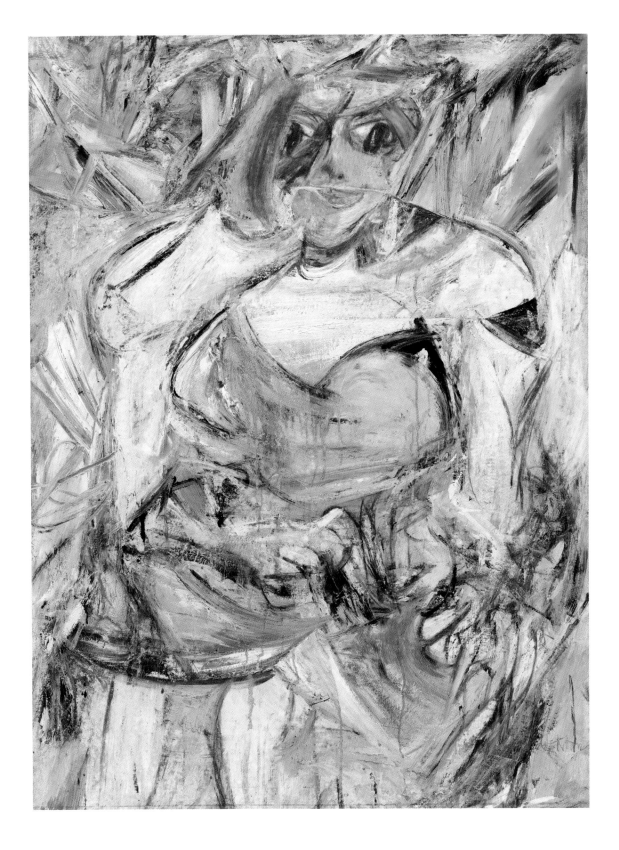

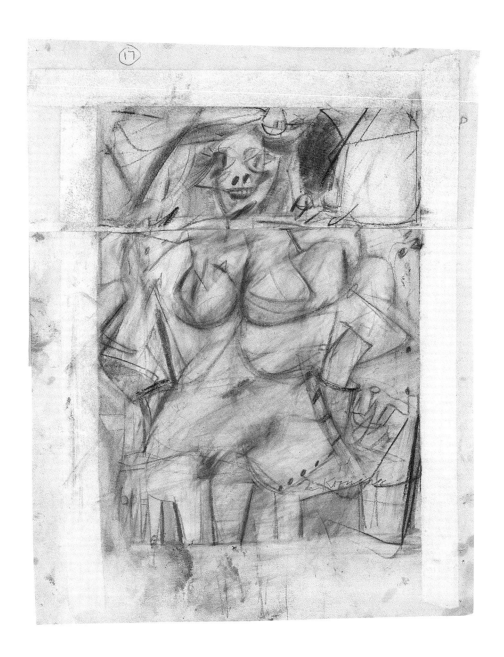

앉아 있는 여인, 1952년

두 장의 종이에 연필·파스텔·유채
30.8×24.2cm
뉴욕 현대미술관
로더 재단 기금, 1975년

전통이기 때문이다. (……) 그림에는 시간적 요소도, 기간도 담겨 있지 않다고 나는 생각한다."라고 말했다. 그리고 더 강하게, "그렇다. 나는 모두에게 영향을 받았다. 주머니에 손을 넣을 때마다 나는 다른 사람의 손가락을 발견한다"라고 덧붙였다. 《타임》지의 리뷰에 따르면, 드 쿠닝은 자신의 주머니에서 조반니 바티스타 티에폴로의 손가락을 발견했는지도 모른다. 혹은, 육감적인 관능성과 풍만한 가슴, 굵은 허리를 지닌 여인들로 20세기 작가에게 영향을 미쳤고, "유화는 바로 살결 때문에 발명됐다."라고 주장했던 페테르 파울 루벤스의 손가락을 발견했을 가능성도 높다. 또 드 쿠닝은 점성을 띤 재료로 "앵그르와 수틴처럼 그리고 싶다."는 모순된 의도를 실현하기 위해 모든 노력을 기울일 준비가 돼 있었다. 앵그르의 〈무아테시에 부인〉(그림 5), 수틴의 〈붉은 지붕, 세레〉(그림 6)와 비교해보면 〈여인(I)〉은 드 쿠닝이 어떻게 자신의 목표를 향해 갔는지를 알려준다. 자신에 차 있고 맹수와도 같은 드 쿠닝의 여성과 마찬가지로, 귀족적인 무아테시에 부인은 강렬한 성적 우월감을 드러내며 관람자를 응시한다. 그리고 '여신처럼 기품 있는 아름다움'이라는 부인에 대한 앵그르의 개념은 〈여인(I)〉의 신화 속 여전사 같은 매력과 적절히 부합한다. 하지만 앵그르의 특징이 희석되지 않을 수는 없다. 미술평론가 데이비드 실베스터에 따르면, 1950년 뉴욕 현대미술관에서 전시된 수틴의 풍경화가, '여인' 연작에서 드 쿠닝이 물감을 다루는 방식에 지대한 영향을 미쳤다는 사실을 드 쿠닝 자신도 인정했다. 그런 증언이 없

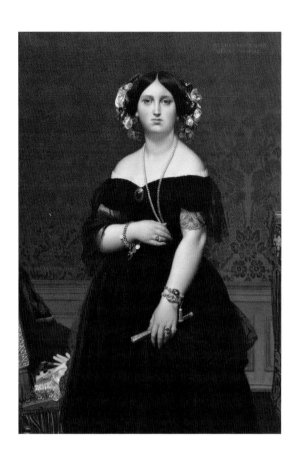

그림 5 장 오귀스트 도미니크 앵그르(프랑스, 1780~1867년)
　　　　무아테시에 부인Madame Moitessier, 1851년

　　　　캔버스에 유채, 147×100cm
　　　　워싱턴 내셔널 갤러리
　　　　새뮤얼. H. 크레스 재단

그림 6 하임 수틴(프랑스, 1893~1943년)
　　　　붉은 지붕, 세레Red Roof, Céret, 1921~22년

　　　　캔버스에 유채, 81.3×64.8cm
　　　　헨리 & 로즈 펄먼 재단
　　　　뉴저지 주 프린스턴 대학교 미술관에 장기 임대

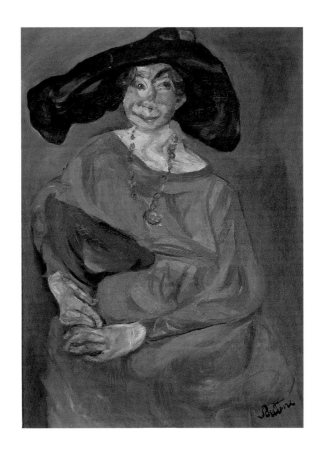

그림 7　하임 수틴
　　　　붉은 옷을 입은 여인Woman in Red, **1923~24년**

　　　　캔버스에 유채, 91.8×64.8cm
　　　　개인 소장

다 해도, 〈여인(Ⅱ)〉의 손이 수틴의 〈붉은 옷을 입은 여인〉(그림 7)에 드러난 손과 얼마나 비슷한지를 보면 그 점을 감지할 수 있다.

드 쿠닝은 〈여인(Ⅰ)〉에 평생 동안 작업한 어떤 작품보다 더 많은 공을 들였다. 1950년에서 1952년 여름 사이에 이 작품을 그렸다, 지웠다, 다시 그리기를 50여 차례나 반복했다. 2년차에 접어들자 드 쿠닝은 지지대에서 캔버스를 뜯어내 폐기했고, 명망 있는 미술사학자 마이어 샤피로의 권고를 듣고서야 되살려냈다. 〈여인(Ⅰ)〉의 거의 모든 제작 과정을 순차적으로 기록했던 헤스에 따르면, 결국 그녀는 "자신의 창조자로부터 트럭을 타고 도망쳐" 시드니 재니스 갤러리의 전시회에 도달했다. 한편 〈여인(Ⅱ)〉와 〈앉아 있는 여인〉은 1952년 여름 미술품 중개인 카스텔리의 이스트 햄턴 집에 마련된 간이 작업실(그림 8)에서 제작되었다. 〈여인(Ⅰ)〉의 최종 완성작은 누적된 변화의 결과가 아닌, 끊임없는 폐기와 재건의 결과였지만, 작품의 정신없는 속도감은 뒤이어 제작된 여동생들의 이미지나 그림에 비해 아주 강렬해 숨이 막힐 정도다. 드 쿠닝은 순간적으로 인식되며 스쳐지나가는 무엇을 포착하기 위해 아주 빠른 속도로 작업을 했다고 밝혔다. "처음부터 포착하는 시도를 하며 거기에 집중하는데, 떠오르는 대상이 아니라 (······) 느낌에 집중하는 것이다. (······) 나는 그 느낌을 최대한 비슷하게 그려냈다."

묘사라는 측면에서 무언가를 그려내는 것은 드 쿠닝에게 무척이나 자연스러운 일이었다. 그는 실제로 1940년대에 미래의 아내가 될 일

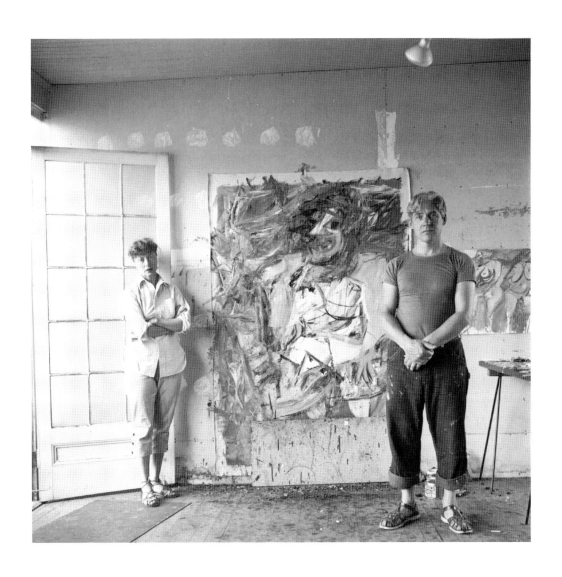

그림 8 일레인과 윌렘 드 쿠닝, 1953년

사진: 한스 나무스

애리조나 대학교 예술 사진 센터, 투산

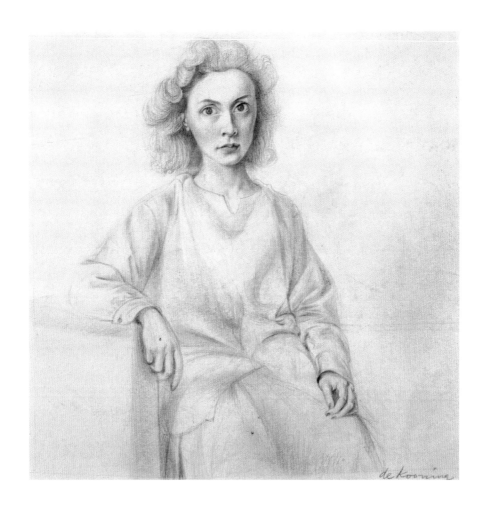

그림 9 **일레인 드 쿠닝의 초상**Portrait of Elaine de Kooning, **1940~41년**

종이에 연필
31.1×30.2cm
앨런 스톤 컬렉션

레인 프라이드의 초상화(그림 9)를 그리면서 자신의 재능을 거장 수준으로 갈고닦았다. 하지만 고전주의적 기법은 1940년대 중반에 이르러 단축법이 없는, 원근법의 실마리를 최소화한 여성의 형상(그림 10)을 그리며 사라졌다. 야드의 표현에 의하면 그들의 육체에 "드리워져 있는 것은 (……) 치솟는 긴장감이며, 흐릿한 윤곽선과 뭉개진 물감에서는 적대감이 생겨난다". ⟨여인(I)⟩보다 몇 년 앞서, 흐릿함, 뭉개짐, 엉긴 붓놀림 같은 회화 기교와는 거리가 먼 특징들이 타오르는 불꽃처럼 도드라져 앞서 언급한 작품을 집어삼켰다. 드 쿠닝의 초기 작품 속 형상들을 정적이면서도 빈틈없이 가득 채웠던 플라스틱처럼 매끈한 특징은 무너져 내렸다. 그림에서 자유롭게 흐르는 에너지를 가로막는 어떤 장애물도 없이, 이 부푼 피조물은 자신의 자매들과 마찬가지로 형상과 배경이 하나의 질감을 형성하는 공간에 앉아 있다. 하지만 육체와 정신, 욕망과 의지가 실제적으로 뒤섞여 있는 공통점에도 불구하고 분명하게 구별되는 각자의 특징을 지니고 있다. ⟨여인(I)⟩의 분홍색, 노란색, 짙은 오렌지색이 화면의 회화적 구성을 통합한다면, 섬세하게 긁어낸 거품 같은 영역이 간간히 드러난 더 짙은 푸른색과 청록색이 넘쳐나는 가운데에 자리 잡은 ⟨여인(II)⟩의 청록빛 푸른색 얼굴은, 프로이트에게는 미안한 얘기지만 강력한 '대양감oceanic feeling(시공간의 경계를 넘어 넓은 바다처럼 전지전능한 존재가 된 것 같은 느낌. 프로이트가 사용한 용어. – 옮긴이)'을 불러일으킨다.

파스텔로 그려진 〈앉아 있는 여인〉은 비교적 작은 크기로 인해 '여인' 연작의 다른 작품보다는 당연하게도 감정적 자극이 더 적다. 그렇지만 나름의 매력을 드러내고 있으며, 드 쿠닝의 작업 과정을 이해하는 데도 도움이 된다. 더 큰 언니들이 무시무시한 인상인 반면, 〈앉아 있는 여인〉은 조심스럽고 세속적인 존재로 보인다. 풍성하고 이상하리만치 거침없는 휘갈김 아래에서 그녀의 오른쪽 눈은 왼쪽으로 돌아가 있는데, 콧구멍이나 입의 방향과 어긋나 있어서 더욱 도드라져 보인다. 또한 정면을 향한 타원형의 얼굴임에도 도상적이면서 굵은 검은색 선이 강조되어 마치 늑대의 옆얼굴처럼 보이기도 한다. 이중으로의 얼굴을 나타내는 기법은 피카소가 개발했지만, 드 쿠닝은 이를 완벽하게 재사용하며 자신만의 것으로 만들었다. 여인의 몸과 머리가 단절돼 있는 것은 조심스러운 단두의 결과이다. '실물로 직접' 봤을 때, 어깨 높이보다 조금 낮은 곳에서 파스텔을 가로지르며 인물의 가슴 위에 경계를 표시하는 선은 드 쿠닝이 다른 그림에서 가져온 몸을 또 다른 그림에서 잘라낸 머리와 합친 흔적이다. 이러한 이미지의 부조화는 드 쿠닝이 〈여인(I)〉을 제작하면서 다양한 효과를 내기 위해 캔버스에 그림을 콜라주로 이어 붙이곤 했던 작업들과 궤를 같이한다. 붙이고 잘라내는 과정을 거친 몽타주 같은 구조로 최종 완성된 〈여인(I)〉은 드 쿠닝이 지속적으로 만들어낸 〈앉아 있는 여인〉과 같은 그림에서 받은 자극을 드러낸다. 대략 비슷한 시기에 제작된 〈앉아 있는 여인〉과 〈여인(II)〉는 더 긴밀하게

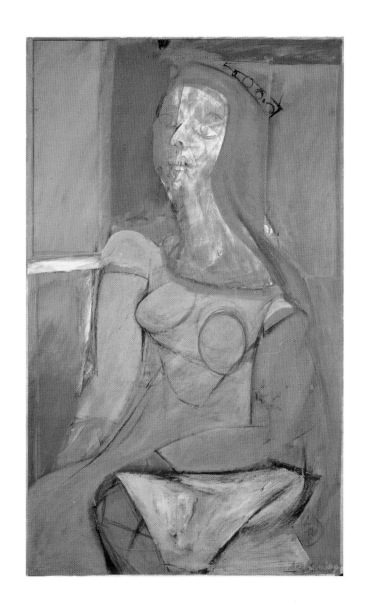

그림 10 **퀸 오브 하트**Queen of Hearts, **1943~46년**
섬유보드에 유채 및 목탄, 117×70 cm
허시혼 미술관 및 조각공원
스미스소니언 박물관, 워싱턴 D.C.
조지프 H. 허시혼 재단 기증, 1966년

연결돼 있을지도 모른다. 얼굴 구조의 유사성이나 입술 위로 뻗어 있는 콜라주처럼 처리된 선은 둘의 교류를 강하게 암시한다.

어떤 영향을 받았든 〈여인(Ⅱ)〉의 표정이나 태도는 1953년 열린 드 쿠닝의 전시회에서 선보인 여섯 점의 대형 여인 그림 중 가장 환심을 사려는 듯한 느낌을 자아낸다. 반면, 첫 번째 여인은 공격적이고 적대적이다. 역사와 신화를 기반으로, 앤디 워홀을 비롯한 팝 아티스트들의 등장을 예고하는 드 쿠닝의 '여인' 연작은 제작된 후 지금까지 60년이 넘는 시간 동안 다양한 해석을 끌어냈다. 어떤 이들은 자연의 근원적 힘을 의인화한 작품으로 이해했다. 형상의 '왜곡'이라는 비판에 맞서 작품들을 변호한 스타인버그는, "어떤 기준으로 왜곡을 말하는가? 그녀는 번개를 화살표로 만들거나 폭우를 샤워기로 표현하는 것보다 덜 왜곡돼 있다. 그녀는 진화된 문명의 새로운 천년을 앞에 두고 뒤엉킨 욕망과 공포로부터 흘러나와 최초로 등장한 존재이다. (……) 드 쿠닝은 인류 최초의 인간인 아담조차도 고대의 지식에서 비롯된 것으로 인식할, 어떤 익숙한 형상을 불현듯 본 것이다."라고 말했다. 미술비평가 제임스 피츠시먼스는 비슷하지만 더 불쾌한 반응을 보이며, "가장 못생기고 끔찍한 형상을 드러내는" 이 그림들은 "우리 안에 자리 잡은 수용할 수 없고 비뚤어지고 유치한 모든 것과 (……) 여전히 미발달한 모든 것을 여성으로 의인화해 묘사한다."라고 말했다. 무척이나 교양 있는 피츠시먼스가 자기 안의 원시성을 불안하게 인식했을 정도로 드 쿠닝의 현대판 빌렌도

르프 비너스(1909년 오스트리아의 빌렌도르프에서 발견된 구석기시대의 여성 나상裸像. –옮긴이)는 인간의 본성에 관한 어둡고 폭력적일 만큼 우스운 코미디의 기획자이자 자신의 창조주인 작가의 대리인이다. 관람자들은 종종 드 쿠닝의 여인을 "욕망을 충족시키는 성욕의 결과물이자 술집이나 이발소 잡지에 실려 있을 것 같은 여성" 혹은 "상복을 걸친 뚱뚱한 중년 부인" 등으로 인식되는 '대도시 여성'이라는 식으로 묘사한다. 이러한 평가에 작가는 전혀 놀라지 않았고, 오히려 종종 "상스러운 멜로드라마에 휘감겨 있는" 자신을 발견한다고 밝혔다.

　　1954년 〈여인(I)〉이 베니스 비엔날레에서 소개되었을 때, 전시회의 미국 담당 기획자였던 앤드루 칸더프 리치는 드 쿠닝의 재현 방식이 "이른바 성적 약자인 여성을 다루며 (……) 어머니, 연인, 아내로서 많은 광고회사에 감상적인 상징을 제공해온 (……) 여성성이라는 전형을 불쾌하게 모독했다."고 평한 비평가들을 비판하는 연설을 했다. 그는 맺음말을 통해 "그들에 대해 어떻게 느끼든 (……) 드 쿠닝의 이브, 클리템네스트라(그리스의 왕 아가멤논의 부정한 아내. –옮긴이), 바빌론의 매춘부들은 그들을 어떻게 명명하든 상관없이 어떤 시대 혹은 어떤 나라의 예술에서도 찾아볼 수 없었던 종말론적 존재라는 보편성을 지니고 있다."라고 말했다. 왜 그들을 그렇게 다루었느냐는 질문에 대해, 드 쿠닝은 무뚝뚝하고 침착하게 답했다. "우상 혹은 계시를 받은 사람이라는 생각, 그리고 무엇보다 그들의 유쾌함을 드러내기 위해서는 그렇게 해야만 했다."

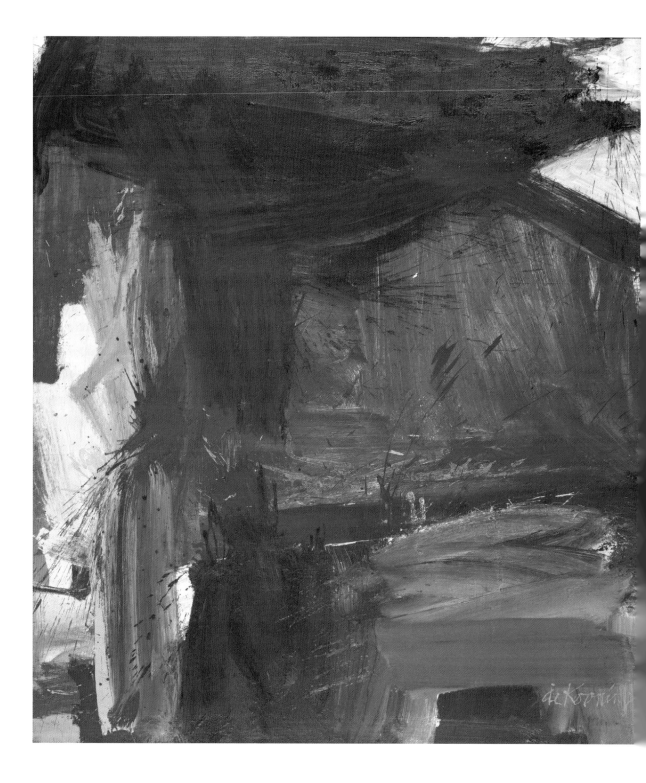

나폴리의 나무

A Tree in Naples

1960년

아무도 흉내 낼 수 없는 확신에 찬 움직임을 제외하면, 추상적으로 표현된 이 목가적 회화와 10년이 채 안 된 과거에 드 쿠닝이 관여했던 대도시 여성의 광적인 이미지 사이의 공통점은 거의 없다. 하지만 시인 존 애시베리가 언급했듯이 1950년대 후반에서 1960년대 초반에 그려진 작가의 풍경화를 "면밀히 관찰하면 지형과 여성을 동시에 드러내고 있다는 사실을 읽어낼 수 있다". 드 쿠닝은 '우상화된' 여성의 이미지에 집중하고 있던 시기에 작품 속의 여인을 두고, "길처럼 생긴 팔, 언덕과 들판처럼 생긴 몸이 작품의 표면 위로 솟구쳐 올라 한데 어우러진 파노라마와 같은 풍경"을 떠올리게 한다고 말했다. 선사시대부터 여성은 대지와 등고선에 비유되곤 했지만, 헨리 무어 혹은 (그보다는 덜하지만) 알베

나폴리의 나무, 1960년

캔버스에 유채, 203.7×178.1cm
뉴욕 현대미술관
시드니 & 해리엇 재니스 컬렉션, 1967년

르토 자코메티 같은 20세기 특정 조각가의 일부 작품을 제외하면 풍경과 여성의 결합은 거의 언제나 분명한 상징적 방식으로 인식되었다. 역사적으로 드 쿠닝과 가장 가까운, 관련 주제에 대한 초현실주의의 강박과도 같은 관심은 기괴하게 직설적 이미지로 표현되는 경향이 있다. 앙드레 마송의 〈앙티유〉(그림 11) 같은 그림은 모호하고 시적인 분위기를 띠고 있지만, 거기에 담겨 있는 신체와 대지의 동일시는 어떤 설명도 필요하지 않을 정도로 자명하다.

〈나폴리의 나무〉와 같은 작품들이 형상의 기원에 대해 아무런 시각적 단초를 제시하지 않는 까닭은 드 쿠닝 예술의 방향이 서서히 전환되었기 때문이다. 1952년부터 드 쿠닝의 작품에 등장하는 여인의 신체는 점차 풍경과 합쳐져 사각형의 덩어리처럼 변모했고, 이를 알아볼 수 있는 특징은 점점 불분명해지며 빠른 붓질로 생겨난 문양 속으로 녹아들었다. 1955년의 작품 속 여인은 너무도 모호한 영역으로 흘러들어가서 〈풍경으로서의 여인〉(그림 12)이라는 제목이 아니었다면 그녀의 존재를 아무도 알아채지 못할 추상화가 되었을 것이다. 헤스에 따르면, 드 쿠닝은 미술품 중개인이 재촉하자 이 작품 미완성 상태로 내보냈다. 작품에서 잠시 존재감을 발휘한 이 여인은 긴장된 생생함과 뉴욕 거리의 충돌하는 에너지를 반영하는 형형색색의 추상화 속에 묻혀 버렸다.

네덜란드에서 미국으로 이주한 이후 35년 동안 드 쿠닝은 맨해튼에서 살았고 도시 생활에 만족했다. 그는 함축적이며 비일상적인 구문

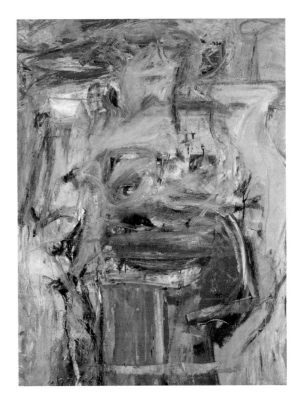

그림 11 앙드레 마송(프랑스, 1896~1987년)

앙티유Antille, 1943년

캔버스에 유채 · 모래 · 템페라 · 파스텔

126×85cm

칸티니 미술관, 마르세유

그림 12 풍경으로서의 여인Woman as Landscape, 1954~55년

캔버스에 유채

166.4×125.7cm

바니 A. 앱스워스 소장

이스트 햄턴의 스튜디오에서 윌렘 드 쿠닝, 1968년
사진: 한스 나무스
애리조나 대학교 예술 사진 센터, 투산

(라우센버그는 그것들을 "그의 아름다운 언어"라 칭했다)을 즐겨 사용했는데 "나는, 그걸 뭐라고 부르죠? 시골 덤플링(향료를 섞어 밀가루에 반죽해서 만든 요리. 촌뜨기라는 뜻도 있다. - 옮긴이)이 아닙니다."라고 말한 적도 있었다. 그런 그도 높아지는 명성으로 인한 부담감에서 벗어나기 위해, 뉴욕 주 롱아일랜드의 동부 해변 마을에서 많은 시간을 보내기 시작했다. 북대서양의 빛과 바다에 둘러싸인 녹색 평원을 본 드 쿠닝은 네덜란드를 떠올렸고, 자연스럽게 〈나폴리의 나무〉와 같은 그림에 이런 감정을 담았다. 지리를 감안하면 작품의 제목이 잘못 지어진 것일 수도 있다. 드 쿠닝은 제목에 별로 관심을 기울이지 않는 편이었고 종종 다른 사람들에게 작명을 맡기기도 했다. 하지만 1958년과 1959년 이탈리아에서 시간을 보낸 적이 있기 때문에, 미국의 여름 풍광에서 이탈리아의 기억을 떠올렸을지도 모른다.

도시의 정취를 버리고 시골 풍경을 택하면서 드 쿠닝은 자신의 스타일을 누그러뜨렸고, 사각형의 형상을 한 여성의 신체를 그림에 도입했다. 그러한 움직임은 아주 전형적이었다. 헤스에 따르면, 드 쿠닝은 "새로운 각각의 그림에 (……) 평생 일구어온 작품 세계를 반영해야 한다는 듯이 예전 형상으로 돌아가, 이로부터 새로운 것을 창출했다". 〈나폴리의 나무〉에 남아 있는 여인의 흔적은 약간의 윤곽과 정면성(인체를 좌우 대칭의 정면으로 표현해 관람자를 향하게 한 특징.- 옮긴이) 그리고 수직/수평으로 통합된 붓 자국뿐이다. 반면 그림의 표면은 훨씬 정적이고

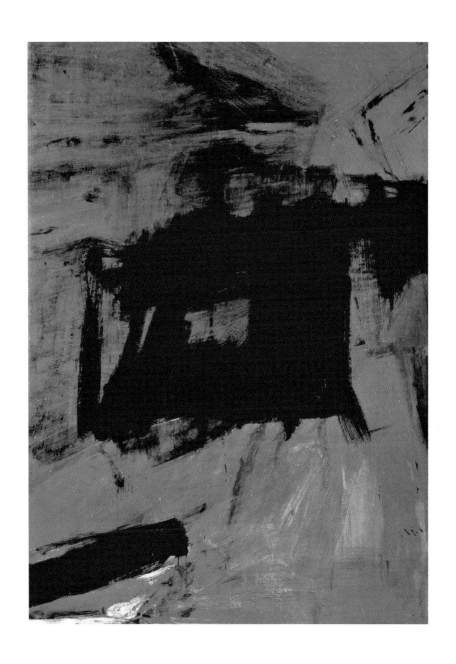

그림 13 프란츠 클라인(미국, 1910~62년)
스쿠데라Scudera, 1961년
캔버스에 유채, 282×199.3cm
개인 소장

덜 파편적이며 요령 있게 적용한 분홍색·녹색·붉은색·넓게 퍼져 굴절된 파란색·적갈색으로 인해 발생한 새로운 빛을 담고 있다. 위쪽 오른편에, 위쪽 경계는 모호하고 아래쪽 경계는 날카롭게 잘려 있는 창백한 푸른색과 미묘한 빛의 분홍색 삼각형은 작품을 불안하게 하며 수평을 잃은 것처럼 보이게 한다. 〈나폴리의 나무〉에 사용된 색채는 마치 운명의 장난처럼, 드 쿠닝과 무척 가까웠으며 1962년에 사망한 화가 프란츠 클라인의 마지막 작품 〈스쿠데라〉(그림 13)에서 고스란히 반복된다.

여인

Woman

1965년

10여 년 전에 그린 덩치가 크고 공격적이며 세속적인 여신들과 다르게, 이 여인은 공기나 물보다 조금 더 존재감이 있는 수준의 근심에 차 있고 식욕부진에 걸린 요정처럼 보인다. 종이에 목탄으로 그려졌지만 이 여인은 다양한 재료를 사용해 그린 '문 그림' 연작에 속해 있다. 이렇게 불린 이유는 작품들의 모양과 크기가 1963년 드 쿠닝이 뉴욕 주 스프링스로 이사한 뒤 작업실을 짓는 데 사용하기 위해 주문한 속이 빈 목재 문에서 비롯되었기 때문이다. 드 쿠닝은 이 문들을 그림에 사용했고, 다른 작품들에서도 가로세로 비율을 그대로 유지시켰다. 〈여인〉을 그렸을 무렵, 드 쿠닝은 신문에 실린 치어리더 사진(그림 14)을 작업실에 비치하고 있었다. 작가의 다른 작품들이 차용한 원본들과는 다르게, 사진

45

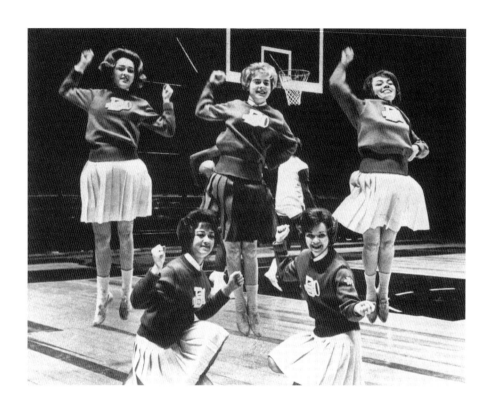

그림 14 치어리더, 《뉴욕 타임스》 1964년 3월 21일자

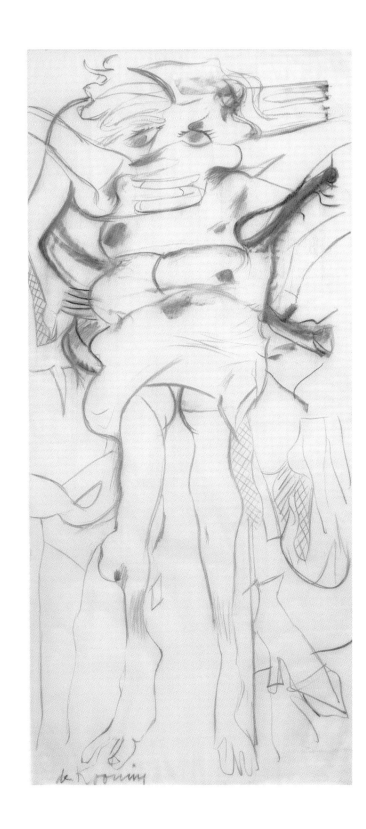

여인, 1965년

투명 종이에 목탄, 203.2×90.8cm
뉴욕 현대미술관
캐시 & 리처드 S. 풀드 주니어, 조 캐럴 & 로널드 S. 로더,
토머스 웨이즐, 애그니스 건드,
샐리 & 윈 크래머스키가 조성한 기금으로 구입
시드니 & 해리엣 재니스 컬렉션 기증, 2000년

에 담긴 치어리더들은 '점프로 인해 더욱 가늘어 보이는 날씬한 다리'와 스웨터의 출렁임으로 인해 해부학적으로 왜곡되어 보인다. 이는 사학자 리처드 시프가 지적했듯이 "피사체의 특이한 각도와 곡선뿐 아니라 흔하고 우스우며 성적인 느낌을 흥미롭게 혼합해" 보여주는 대중 매체에서 찾아낸 사진의 좋은 예이자, '문 그림'의 규격과도 어울릴 수 있는 대상으로서 드 쿠닝의 관심을 끌었을 것이다.

대체로 1960년대 중반에 탄생한 드 쿠닝의 여인들은 무엇에든 선뜻 부응하며 마치 해변에 찾아온 여름이 줄 법한 기쁨을 언제든 받아들일 준비가 되어 있는 것처럼 보인다. 이런 성격을 특이하게 정제한 가장 좋은 예로, 뉴욕 현대미술관이 소장하고 있는 작품의 주인공을 다른 분위기로 혹은 다른 상황에서 표현한 동명의 또 다른 그림(그림 15) 속의 형상을 들 수 있다. 야드는 그녀를 "우아하고 전통적인 미인이며 (……) 춤추듯 돌다 우리에게 인사하기 위해 잠시 멈춘 듯이 쾌활해 보인다."고 묘사했다. 그에 반해 미술관이 소장하고 있는 작품 속의 여인은 힘없이 매달려 흔들리는 것 같기도 하고 바닥에 팔자로 벌린 것 같기도 한, 위쪽은 뒷모습이고 아래쪽은 앞모습인 것처럼 보이는 다리를 가졌다. 다리 윗부분의 모습과 넓게 표현된 상체, 그리고 겁먹은 눈 아래의 깍지 낀 손을 조합해보면 원래 뒷모습을 염두에 두고 표현한 듯하다. 어떠한 경우에도 '춤추듯 도는' 것처럼 보이진 않는다. 이전 작품인 〈로우보트의 여인〉(그림 16)에 등장하는 언니처럼 그녀 또한 바닥에 누워 있다고

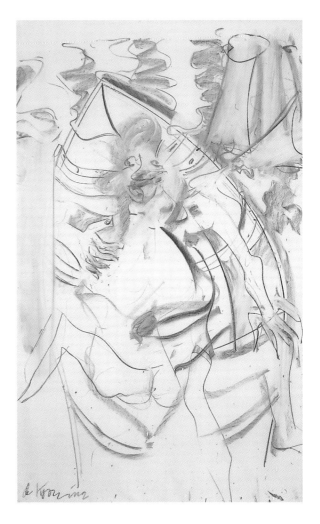

그림 15　**여인**Woman, **1965년**
　　　종이에 유채·연필·목탄
　　　202×90.2cm
　　　개인 소장

그림 16　**로우보트의 여인**Woman in Rowboat, **1964년**
　　　피지皮紙에 목탄
　　　147.3×90.2cm
　　　제임스 & 캐서린 굿맨 컬렉션, 뉴욕

그림 17 **알베르토 자코메티**(스위스, 1901~66년)

목이 잘린 여인Woman with Her Throat Cut, **1932년(1949년 주조)**

청동, 20.3×87.6×63.5cm

뉴욕 현대미술관

1949년 구매

보는 편이 적당할 것이다. 그러한 자세, 연결되지 않은 사지, 엉덩이처럼 보이는 사타구니로부터 위로 끌어올려진 옷, 목탄으로 번져 있는 눈에서 비롯된 명백한 공포감은 알베르토 자코메티의 〈목이 잘린 여인〉(그림 17)의 형상과 그것이 암시하는 바를 떠올리게 한다.

〈여인〉의 감정선은 파티를 즐길 법한 다른 그림 속 여성들과 불화를 일으키지만, 표현 기법만은 다른 작품들과 다르지 않다. 드 쿠닝은 자신을 "미끄러지며 힐끗 보는 사람slipping glimpser"(조금 부자연스러운 이 말은 자신이 예술 작업을 하는 과정과 관점을 설명하기 위해 드 쿠닝이 사용한 표현이다. 사물과 세계를 바라보는 독특한 시선을 설명하며, 미끄러져 넘어질 때 힐끗 보이는 대상의 다른 모습을 포착하는 것에 비유했다. –옮긴이)이라고 칭했는데, 의미를 분명히 하기 위해 "나는 넘어져도 괜찮다. 미끄러질 때 오히려 '이거 흥미로운데'라고 생각한다. 꼿꼿하게 서 있는 쪽이 더 짜증스럽다. 그럴 때는 좋지 않다. 경직돼 있다. (……) 사실 나는 대부분의 경우 대상을 힐끗 쳐다보는 상태로 미끄러진다. 이건 정말 놀라운 느낌이다."라고 말했다. 작가가 설명한 놀라운 느낌을 〈여인〉만큼 객관화하는 데 성공한 작품은 거의 없다. 반투명한 종이에 현란하게 그려진 굵은 선, 빠르게 번진 목탄, 비스듬한 빛의 효과는 불안함의 가장자리에 위태롭게 서 있는 여인의 형상을 놀라운 방식으로 드러낸다. 예술로 승화된 덕분에 여인은 언제든 미끄러짐의 변덕스러운 경험을 관람자에게 선사할 준비가 되어 있다.

무제(XIX)

Untitled(XIX)

1977년

이 현란한 그림은 1970년대 후반 드 쿠닝이 다작을 하던 시기에 나온 작품이다. 당시의 작품들에는 형상을 그리고 싶어 하는 갈망과 풍경으로 기우는 또 다른 의지 사이의 지속적인 갈등이 잘 통합된, 밝은 화풍이 드러나 있다. 드 쿠닝의 작품은 언제나 폭넓은 것들을 담고 있었고 작가의 불안을 드러내며 작품에 날카로운 분위기를 불어넣는 표현적 완결성을 추구했다. 하지만 1970년대 후반부터는 그러한 경향에 변화가 생겼다. 드 쿠닝은 "나이가 들면 자신에게 익숙해진다. (……) 나는 늘 가슴이 두근거리고 신경이 곤두서 있는 편이었다. 지금은 그런 문제가 없다. 캔버스를 보면 그냥 작업을 시작한다. (……) 하지만 어떤 날카로움을 유지하지 않으면 작품이 죽어버린다."라고 설명했다. '자신에게

52

무제(XIX), 1977년
캔버스에 유채, 202.6×177.8cm
뉴욕 현대미술관
필립 존슨 기증, 1998년

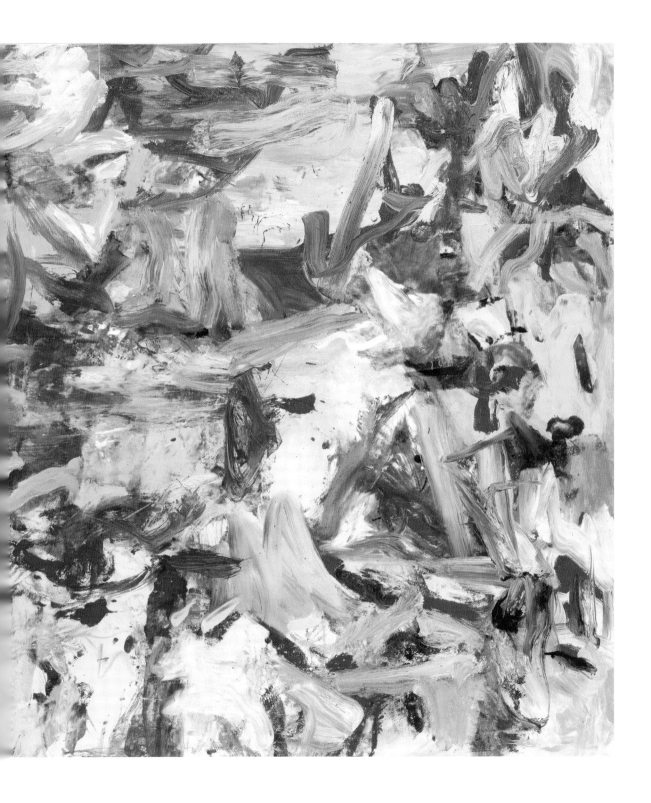

익숙해지는' 과정을 통해 드 쿠닝은 세상에 참여하며 자신을 둘러싸고 있는 것들에서 놀라움을 느끼고 순수함을 새롭게 표현해냈다. 〈무제(XIX)〉를 제작하기 1년 전, 이스트 햄턴으로 처음 이사했을 당시에는 모든 것이 "자명했다."고 네덜란드 언론에 밝혔다. 또한 "많은 생각을 하지 않고 우주, 빛, 나무 등을 그냥 받아들였다. 새로운 눈으로 그것들을 돌아보면, 기적처럼 느껴진다."고 덧붙였다.

〈무제(XIX)〉에서 드 쿠닝의 기법은 앞서 언급된 기적을 미술적 기적으로 만들어내는 감정적 명쾌함을 빚어냈다. 충돌하는 색채가 대혼란을 일으키는 이 작품은 먼 곳에서 강렬한 느낌을 발산하면서도 가까운 곳에서 자세히 관찰할 것을 주장하는 듯하다. 상세히 살펴보면, 작품에 담긴 시각적·관능적 기쁨은 떠오르는 태양만큼 장대한 신비로움을 갖고 있지는 않지만, 감각을 자극하는 작품의 능력은 충분히 그에 비견될 만하며, 손쉬운 설명을 거부하는 점 또한 유사하다. 예를 들어 가운데 왼쪽의 구석으로 질주하는 무질서한 색채의 '어뢰' 같은 형상을 살펴보자. 물감이 마르기 전에 덧칠해 결합한 색의 향연 속에 자리 잡은 노란색·흰색·파란색·빨간색·흐릿한 녹색의 질주에서 질서를 읽어낼 수 있을까? 혹은 작품 전체를 보았을 때 섬세하게 긁어낸 영역이나 물감을 듬뿍 찍어 바른 부분처럼 작품 속에서 충돌하는 질감의 파노라마에 질서가 존재할까? 〈무제(XIX)〉의 전문적이고 기발하고 복잡한 기법에 현대의 미술품 보존가는 당황할지도 모르지만 작품의 구조적 원칙은 복

잡하지 않은 편이다. 정사각형이 아닌 작품의 규격과 호응하는 수평과 수직의 느슨한 붓 자국은 흐트러진 것처럼 보이지만 과장된 붓질을 포용하면서도 균형을 잡는 H자 구조로 조직돼 있다.

클로드 모네의 후기 작품과 종종 비교되는 드 쿠닝의 1970년대 후반 추상화는 유한한 그림이 도달할 수 있는 최대치로 감각과 재료를 융합해냈다. 한때 미니멀리스트였던 화가 프랭크 스텔라는 "내가 좋아하는 드 쿠닝의 면모는 (……) 그가 주어진 임무에 마침표를 찍었다는 점이다. (……) 19세기 중반부터 회화는 안료를 그림의 유일한 재료로 사용하도록 강요했지만, 그러한 요구에 완벽히 부응하기 위해 필요한 굵은 선, 젖은 물감, 손목을 이용한 적합한 붓질을 찾아내기 위해서는 드 쿠닝의 등장을 기다려야 했다."라는 말로 그에 대한 존경을 표했다.

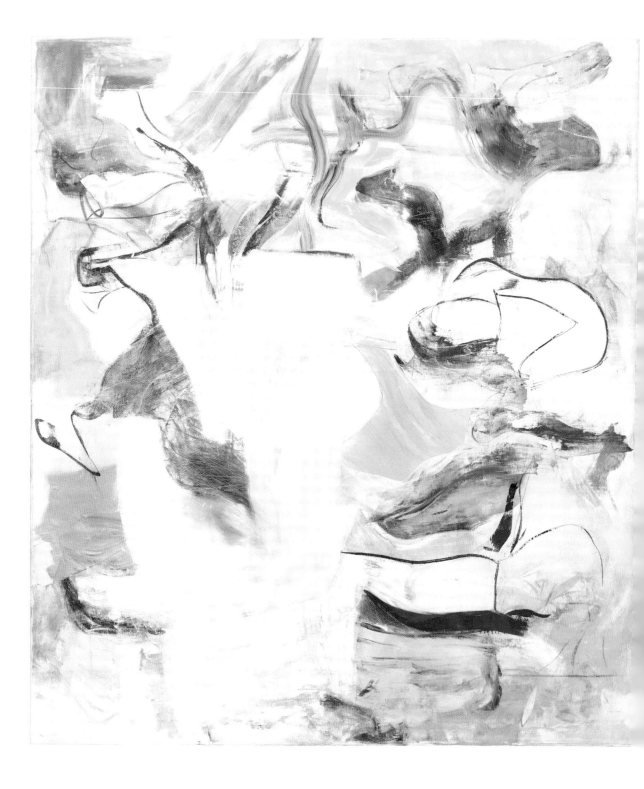

해적(무제 II)

Pirate(Untitled II)

1981년

1970년대 후반의 회화들과 완전히 단절하면서, 〈해적(무제 II)〉은 기존 작품의 복잡한 표면과 끈적끈적한 재즈의 당김음 같은 분위기를, 부유浮遊하며 확장되고 공허한 왈츠 같은 리듬으로 대체했다. 필연적으로 드 쿠닝은 한때 자신이 "이겨야 할 존재"라고 했던 피카소에 대한 오랜 라이벌 의식을 다시 생각하게 되었다. 1980년 그는 스스로 "부유하는" 속성이 있다고 칭한 자신의 작품 세계가 "마티스의 영향을 받았다면 좋았을 것"이며 "마음이 훨씬 편했을 것"이라고 아쉬운 듯이 말했다. 당시 가장 가깝게 지냈던 조수는 "마티스의 가벼움이 나이가 든 드 쿠닝에게 크게 다가왔다."라고 당시 상황을 설명했다.

　　드 쿠닝이 회화적 공격법의 천성을 변화시키는 데 나이가 어떤

해적(무제 II), 1981년
캔버스에 유채, 223.4×194.4cm
뉴욕 현대미술관
시드니 & 해리엇 재니스 컬렉션 기금, 1982년

영향을 미쳤든, 그의 전략은 열정을 잃지 않았다. 예를 들어 〈해적(무제 Ⅱ)〉의 작업 과정에서 넓은 표면의 물감을 긁어내기 위해 날카로운 도구를 사용했는데, 가끔은 물감을 튜브로 밀어내 방울을 만든 뒤 끌어당기고 비틀어, 작품 왼편에 드러난 것처럼 붉은 '동물' 형상을 만들어내기도 했다. 이러한 기법은 소박한 세련미를 드러내는데, 여러 응용 기법과 더불어 이 작품만의 특징인 다양하게 변화하는 경쾌함을 손쉽게 표현할 수 있도록 한다. 마찰이 없는 무형의 밝은 원색과 질감을 지닌 표면은 바람과 물, 인생의 무상함 등에서 비롯된 씁쓸함 같은 감정을 떠올리게 한다. 그런데 드 쿠닝은 여인을 잊지 않았다. 여인은 이 작품 속에서도 가장 큰 형상으로 등장한다. 부드러운 미풍 같은 창백한 분홍색 여인은 작품 중앙에서 왼쪽으로 살짝 기울어져 있다.

드 쿠닝의 후기작 중 숫자로 된 제목이 아니어서 눈길을 끄는 이 작품의 제목에 대해서는 두 가지 설명이 가능하다. 혹자는 이 작품이 드 쿠닝의 가장 가까운 친구인 동시에 멘토였던 아실 고르키의 작품이자 뉴욕의 솔로몬 구겐하임 미술관에서 1981년 열린 회고전에 출품된 〈해적(Ⅰ)〉과 〈해적(Ⅱ)〉라는 한 쌍의 작품에서 영향을 받았다고 말한다. 또 다른 이들은 완성작을 본 작가가 "돛대가 아주 높은 거대한 배가 낭만적으로 세계를 항해하며 (……) 모든 것을 강탈하는" 내용의 동화책을 떠올렸으리라 짐작한다. 〈해적(무제 Ⅱ)〉이 육지와 바다의 희미한 풍경과 신체를 통합했듯이, 제목에 관한 두 해석도 쉽게 통합될 수 있을 것이다.

라이더(무제 VII)

Rider(Untitled VII)

1985년

"글쎄, 미래를 직면하는 것은 (……) 그전까지의 경험을 기반으로 하는데 (……) 그렇기 때문에 얼핏 쳐다보는 새로운 시선은, 이전의 수없이 많았던 시선에 의해 규정된다." 드 쿠닝은 1959년에 이러한 관점을 내놓았다. 20여 년이 흘러 〈라이더(무제 VII)〉를 그릴 무렵, 이런 표현의 타당성은 무척이나 명백해졌다. 그는 너무도 유명한 음주벽 때문에 건강 문제에 시달렸고, 여든한 살이 되면서 미래를 전망하는 것은 무의미한 상황이 되었다. 하지만 "나는 생계를 위해 그리는 것이 아니라 생존하기 위해 그린다."라고 1983년 인터뷰에서 밝힌 것처럼, 오랫동안 몸에 익은 그림에 대한 습관과 의지 덕분에 1980년대에만 300편이 넘는 작품을 그릴 수 있었다. 〈라이더(무제 VII)〉 같은 그림들은 드 쿠닝의 작품 중

에서 가장 서정적이고 감각적이며 활기찬 느낌을 드러낸다.

작품 표면에 혼합돼 있는 실로 정교한 모양과 밝은 원색의 띠는 드 쿠닝의 예술이 완전히 새로운 국면으로 접어들었음을 드러낸다. 이런 방향 전환은 과거의 작품 세계를 늘 새롭게 재현해온 작가의 이전 성향과 아주 잘 부합한다. 대체로 이 작품은 1940년대 초반에 그린 〈물결〉(그림 18) 같은 그림의 회화적 어휘들을 변주하고 있다. 드 쿠닝은 작가 특유의 말장난으로, "내 정원의 제일 밑바닥에는 선·색·형태라는 세 마리의 두꺼비가 있다."라고 말한 적이 있다. 작가 특유의 풍성하고 두꺼운 채색에서 탈피한 〈라이더(무제 Ⅶ)〉와 다른 1980년대의 회화들은 한눈에 이해할 수 있는 구성에 집중하며 작가가 언급한 세 마리의 '두꺼비'를 드러낸다. 선은 횟수가 줄었지만 더 굵게 그어졌고, 색은 새롭고 선명하게 칠해졌다. 드 쿠닝의 위풍당당했던 회화적 움직임이 사라지진 않았으나, 운동에 가깝게 열정적이었던 동작은 줄어들어 얌전해지고 분위기는 고요해졌다. 하지만 망각의 고요함이 아니었다. 오히려 에로틱한 과거는 물질성을 잃은 신체의 실루엣에 스며들어 모든 곳에 존재하고 있다.

많은 비평가들이 드 쿠닝의 1980년대 회화에서 피에트 몬드리안의 흔적을 발견했다. 특히 원색의 색채와 정교한 구성을 지닌 〈라이더(무제 Ⅶ)〉는 네덜란드의 거장을 떠올리게 한다. 비록 드 쿠닝은 고국의 거장이 고수했던 엄격한 회화적 원칙에 비판적이었지만, "몬드리안에게

라이더(무제 VII), 1985년

캔버스에 유채, 177.8×203.2cm
뉴욕 현대미술관
밀리 & 아널드 글림처 구매 및 기증, 1991년

그림 18 **물결**The Wave, **1942~44년경**

섬유보드에 유채, 121.9×121.9 cm
스미스소니언 미술관, 워싱턴 D.C.
빈센트 멜자크 컬렉션

푹 빠져 있었다. 나는 늘 그에게 매혹되어 있었다. 그의 그림에서는 눈을 뗄 수 없는 어떤 작용이 일어난다. (……) 엄청난 긴장이 도사리고 있다. (……) 몬드리안 작품의 착시 효과는 선이 교차하는 곳에서 발생하는 약간의 빛에 기인한다."라고 말한 적이 있다. 몬드리안과 다른 작가들의 영향하에 〈라이더(무제 Ⅶ)〉 같은 작품은 미술사학자 로버트 로젠블룸이 말한 것처럼, "서양 회화의 신전 안에서 새로운 경이로움이라는 공공 영역"으로 진입한다.

이스트 햄턴에서 윌렘 드 쿠닝과 그의 딸 리사, 1983년

사진: 한스 나무스
애리조나 대학교 예술 사진 센터, 투산

윌렘 드 쿠닝은 1904년 로테르담(네덜란드 제2의 도시. - 옮긴이)에서 태어났다. 1916년부터 상업 미술가가 되기 위해 훈련을 받기 시작했고 로테르담 미술 아카데미 강의도 수강했다. 1926년에는 미국에 입국하기 위해 밀항을 시도했고, 1년 후부터 뉴욕에서 불법 체류자 신분으로 디자이너, 쇼윈도 장식자, 간판 제작자, 목수 일을 했다. 뉴욕 생활 초기부터 여러 예술가를 사귀었는데, 그중에는 존 그레이엄, 스튜어트 데이비스, 아실 고르키도 포함돼 있었다.

　　1935년 드 쿠닝은 연방 예술 정책을 통해 전업 화가로 일하기 시작했지만, 불법 체류자라는 신분 때문에 불안을 느껴 1936년에 그만두었다. 그때의 경험을 기반으로 모든 에너지를 미술에 쏟아부었고, 화가

일레인 프라이드와 결혼한 1943년 무렵에는 얼마 후 추상표현주의를 창시하게 될 뉴욕의 무명 화가들 틈에서 인정받는 존재로 성장했다. 1948년에는 대부분 흑백 추상화로 구성된 첫 개인전이 열렸고, 열광적인 호응을 얻었다. 1953년에 열린 세 번째 전시회에서는 여인을 담은 놀라운 회화들을 선보였고, 이후 수십 년간 지속된 현대미술의 구상具象에 대한 논쟁을 촉발시켰다. 1962년에는 미국 국적을 획득했고, 이듬해 뉴욕 주의 스프링스로 이주해 1997년 3월 사망할 때까지 그곳에서 생활했다. 소묘와 회화, 추상과 구상을 통합하는 드 쿠닝의 묵직한 능력은 20세기 미술가 누구에게도 뒤지지 않는다. 드 쿠닝은 잭슨 폴록과 더불어 추상표현주의의 가장 영향력 있는 작가로 인식되고 있다.

도판 목록

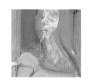
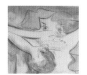

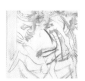

도판 저작권